陳用楷書部件字帖

辛丑自署

陳用楷書部件字帖　序

我教授書法，已超過四十年，篆、隸、楷、行、草各種書體，都有涉及，但現今通行的主要是楷書，所以我教授書法的學生，都是以楷書入手。因為唐朝楷書的結構非常謹嚴，學習楷書大都由唐碑入手。我認為唐代書法家褚遂良的字體比其他同時期的名家如虞世南、歐陽詢、顏真卿、柳公權等人的結構較為謹嚴。褚遂良晚年奉皇帝命令所寫的《雁塔聖教序》更是眉清目秀，分布合宜，實在出類拔萃，可惜其中用筆較多花巧──提按波折，全篇都可見到，即便我曾在九宮格紙上臨摹聖教序全文用作教學範本，初學的仍不易掌握，所以我多年前已改用《王居士塼塔銘》教授初學者。這是因為《王居士塼塔銘》的結體承接褚遂良的風格，但用筆樸實無華，易於臨習。

近年檢討教授初學者的方法，覺得仍有可以改進的地方。初學書法的朋友一開始臨摹《王居士塼塔銘》的九宮格範本，立即會接觸數個部首或部件，而每個部首或部件都有它的書寫特點，需老師詳盡點出並加示範，可是包含這些部首或部件的字並無一定的出現次數，一些特別難裝的字，碑文又未必會出現。因此，我決定作一嘗試，從字典中找出常用或難裝的部首或部件，自淺入深，排列次序，然後示範一行四字，並加說明以解釋結構的特點及用筆方法，累積下來，就編成了這本字帖。書中並建議學員應用所學，寫出帶相同部件的另外四字，作為延伸練習，希望學員活學活用，能掌握得更好。（學員也可瀏覽「陳用」臉書：《陳用楷書部件字帖》「延伸練習答案」。）

此字帖所選的大部份為字典所列的部首，但也有些不是部首，故此字帖標題統稱「部件」。為應教學的需要，又因篇幅所限，不能採字過多，遺漏在所難免，尚望各方君子，諒我局限，不吝賜正。

目錄

陳用楷書部件字帖

陳用楷書部件字帖　頁一 ‧‧‧‧‧‧ 熱手運動

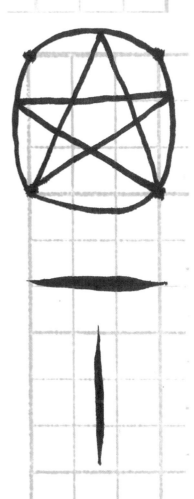

1 練習使手腕擱於桌面，垂直執筆時毛筆筆尖可指向九宮格中央

2 能擱腕桌面後，運動手指，驅使毛筆筆尖點墨於九宮格之四角，寫出四點

3 能擱腕桌面後，運動手指，驅使毛筆順時針畫出經過該四點之圓形，該圓形以粗度穩定的幼線畫出為佳

4 能擱腕桌面後，運動手指，驅使毛筆逆時針循原來的軌跡畫出圓形

5 能擱腕桌面後，運動手指，驅使毛筆在圓內畫出正五角星，五個角都落在畫出的圓圈上

6 能擱腕桌面後，運動手指，驅使毛筆鋒左右擺動，畫出橫向的銀針粉

7 能擱腕桌面後，運動手指，驅使毛筆筆鋒前後擺動，畫出縱向的銀針粉

要注意的地方 ‧‧‧

1 運動手指驅使毛筆，需要協調手部的特定肌肉，而這種協調平日很少發生，這令練習書法的同學初時會感到控筆困難，其實只要稍長時間，肌肉得到較多的練習，就會克服這種困難

2 初期練習，手指小肌肉並未習慣，容易疲勞，請即稍事休息，用左手為右手按摩一下，才可繼續

本頁練習目的：

1 短橫筆　2 長橫筆　3 橫筆的斜度　4 豎筆的起筆　5 垂露　6 懸針

要注意的地方：

1 控制毛筆使筆劃的位置、長短、粗幼都與字帖上的筆劃相符

2 控制橫筆使它們都有一個相同的斜度，左低右高、互相平行，同組的橫線，也要注意互相的距離。

3 短橫筆一般都從左上方擺入筆尖，使筆頭產生一個稍突的尖角。

4 短橫筆筆尖下沉後向右擺入，產生一個愈來愈粗的筆劃，然後使筆右行，一路行筆一路提輕，至過半筆劃後一路按重，至收筆為止。長橫筆尖下沉後稍頓，使產生一個粗角，然後使筆右行，一路行筆一路提輕，至過半筆劃後一路按重，至收筆為止。

5 長橫筆通常有一個以腕部按桌的位置為圓心的弧形。

6 豎筆寫前在起筆處垂直持筆，先產生一個橫入的頓筆，然後用指把筆桿往下擺出，使豎筆往下行時由粗變幼，將筆完全擺出，便產生一個「懸針」，將筆在收筆處反向提起，便是「垂露」。左邊「干」字的豎筆是「垂露」，「十」字的豎筆是「懸針」。「卅」第一豎筆是「垂露」，第二豎筆是「懸針」。

延伸練習建議：

7 相連兩字如果最後一筆都為豎筆，會避免同為「垂露」或同為「懸針」。

上、卅、井、圭

口　古　呂　品

五　中　事　丑

本頁練習目的：1　口部　2　橫筆轉豎筆

要注意的地方：

1 口部左邊豎筆往下行必須要稍靠右

2 口部上邊橫筆屬短橫筆，起筆不需頓筆成粗

3 上方橫筆至轉角處不作任何移動，直接向時鐘七點方向把筆擺出使筆劃下行時馬上收幼

4 此豎筆末端轉向下一橫筆的起筆處，以作呼應。

5 下一橫筆會遮蓋上一豎筆的尾部，但仍可看出豎筆和這橫筆的呼應關係。

6 帶口部的字如果上下很多筆劃，口部就會扁起來

延伸練習建議：田、由、且、吉、占、甲、串、申

要注意的地方：

7 6 5 4 3 2 1

1 穿過橫筆的長撇上半部比較垂直

2 撇尾應稍上抬以與下一筆呼應

3 撇筆與垂直線的夾角不宜小於45度

4 捺筆起筆宜幼，均勻速度及時加粗

5 波磔（雁尾）不宜過短或過長

6 鈎筆宜線幼鈎粗，不宜線粗鈎幼

7 起鈎處毛筆宜已擺直立

延伸練習建議：友、天、支、史、木、太、市、今

陳用楷書部件字帖　　頁四⋯⋯⋯⋯　撇捺鈎與小點

小　寸　犬　下

人　大　丈　夫

本頁練習目的：1　平出短撇　　2　斜出短撇

要注意的地方：1
　　　　　　　　2
　　　　　　　　3

兩種短撇都由毛筆自直立擺側完成，撇筆一出，便立即收幼，但末端避免收成幼刺，

平出短撇本身都有豎筆承托於其重心處。短撇重心是離撇尖2/3，撇長。

斜出短撇並無豎筆承托

要注意的地方：

1 戈及弋部的長斜線弧度全段不變，腳為全字最低位置

2 長斜線要線幼鈎粗，鈎角向內

3 戈部的撇要離鈎稍遠

4 豎橫鈎的豎筆轉橫時要稍彎，不能成直角，豎筆部份不能太短以致侷促

5 豎筆要用側鋒成幼筆，轉彎時要提筆以免突然變粗

6 轉橫後毛筆由側鋒漸變直立，線漸變粗，至鈎處毛筆已直立，然後用指向上推出毛筆成鈎

7 豎橫鈎左旁如有一撇，宜先直出，將左邊角度平均分割成兩半，撇尾稍上抬以和豎橫鈎的起筆呼應

延伸練習建議：戎、成、栽、載、九、尤、光、先

陳用楷書部件字帖

本頁練習目的：1　提按轉筆　2　水部

要注意的地方：

1 提筆逆入的部件由兩段長筆組成，兩段都是由粗轉幼，最後接以一小點

2 提筆處筆尖不用離紙，但應略向上提然後向下壓以逆入，再橫擺以收幼

3 水字兩轉角點必須左高右低

4 三點水的分布一般為第一點略右，第二點略左，第三點移右上行成剔，剔尾指向下一筆的起筆處

5 三點重心的距離相若

6 第三點是橫截起筆

要注意的地方：

1　亻及彳都是橫截起筆

2　亻及彳的撇筆都是微帶弧度的線條，撇尾略向上抬，以呼應下一筆

3　亻的兩撇筆互相平行，起筆在同一垂直線，上撇較短

4　亻及彳撇筆斜度配合右方，右方佔位愈多，撇筆愈斜

5　亻及彳的豎筆都是支撐着撇筆的重心，使視覺上看來穩健

6　彳其來源是「行」字的左半，亦是走路的意思

延伸練習建議：代、化、他、條、征、很、彼、街

仁　伏　侍　做

往　後　徐　徵

陳用楷書部件字帖　　頁八⋯⋯⋯亻部與彳部

花　竹
草　第
芳　竿
芳　節

本頁練習目的：
1　艹部　2　竹部

要注意的地方：
1 艹部兩邊都是先橫後豎，兩豎筆先有V形的對稱，右豎因與下一筆呼應，筆末略彎向左方
2 艹部兩橫線宜在同一橫線上，與其他橫筆的斜度相若
3 竹部是三組平行線，第三組是豎筆，不要寫成斜筆

延伸練習建議：芷、若、荷、英、竿、符、答、筆

要注意的地方：

1 因需中部收緊，居左土部的豎筆不能直下橫筆的中點而應較貼字的中央，將橫筆大約分成二比一。

2 居左土部的豎筆被橫筆分割，上下比大約為三比二

3 土部豎筆收筆後向下橫截寫剔筆，橫截處比上面橫筆起筆處稍向內，橫筆起筆居一字之最左邊

4 剔筆末勢須與右邊起筆呼應，故剔筆末端稍向上翹

5 橫斜鈎部橫筆末之轉角處應稍圓，斜筆稍外張（稱為外拓）而有適當長度，以容隨後的筆劃

6 該斜筆的方向非常重要，大約居時針六時至七時之半

7 橫斜鈎內如容四點，該四點距離必須相等而處同一直線上，該虛擬直線的斜度又必須與其他橫筆相同

8 該四點之末點宜與右邊的斜筆保持適當距離，不可太迫

延伸練習建議：培、坦、坑、均、向、局、蜀、焉

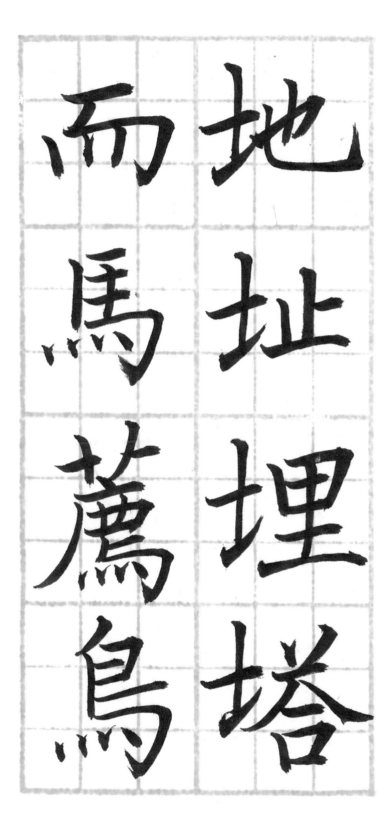

陳用楷書部件字帖　　頁十⋯⋯土部與橫斜鈎筆

姐　妹　姑　媽

妄　要　妻　數

本頁練習目的：

1　女部

要注意的地方：

1　居左的女部，第一筆首段較長而頗直下，次段較短而上抬；第二筆末勢向上，第三筆拉直，中間空白位大小適當

2　居左的女部，橫筆在外的部份不能過短，但中間圍成的空間也不能過小

3　居下的女部四段都必須有適當的曲線，中間形成的空白位亦不能過大或過小

4　居下的女部通常較扁

5　所有橫筆都略高於第一筆的轉角處

延伸練習建議：姓、始、婚、姚、妥、委、姜、婁

要注意的地方：
1 辶部的左側好像數目3字的部份如分四段，第一段寫成水平，第二段向下直落，整體寫成向右下傾側
2 辶的捺部下截起筆，故不露尖鋒，繼而向右平行，略提筆變幼，然後開始緩緩加粗同時向下行
3 捺筆接近波磔最粗處仍有空間向下，然後陡然轉向，上行並慢慢剔筆收尖成一雁尾（波磔）
4 波磔收筆不可加速，末端不宜平去，以稍向上為佳
5 廴部的3字較挺直，捺筆方法與辶部相同
6 辶及廴部上方的部件，應分布於中間偏右，并不宜太低，以預留空間予其下的捺筆

延伸練習建議：近、返、迫、迷、追、送、通、造

陳用楷書部件字帖

進　退　遠
道　延　途
延
建

本頁練習目的⋯
1　心部

要注意的地方⋯

1　居下的心部第一、二點與第二、三點的距離相比大約為三比二，下面長筆自第一、二點間起筆心部長筆起筆後斜落到底部，轉而橫向前進，然後向時針十一時方向擺出成鉤，第二點居於長筆產生的空間之中

2　居下的心部第一點直下，第三點是斜放的小水滴

3　居左的心部先寫一點，再在稍高處寫第二點或寫一極短橫筆，之後寫長豎筆

4

延伸練習建議⋯忠、怒、態、感、惜、悟、愉、憐

要注意的地方：：

1　食部中間的日部宜修長不宜扁，其下的豎剔間宜提筆下截成剔的起筆下截成剔的起筆

2　糸部上面為一組平行的斜線，一組平行的橫線，每組的長度相若，而橫線的斜度和其他橫線相同

3　糸部下面的三點應距離相等，同在一橫線上，該虛擬橫線應與其上橫線平行，且與其上兩橫線等距

延伸練習建議：：餃、餌、餒、餞、絲、紀、綱、總

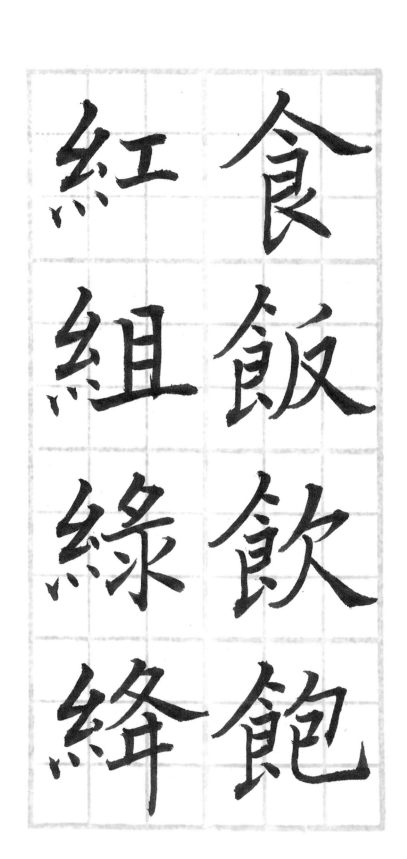

食　飯
飲
飽
紅　組
綠
絡

陳用楷書部件字帖　　頁十四⋯⋯⋯⋯食部與糸部

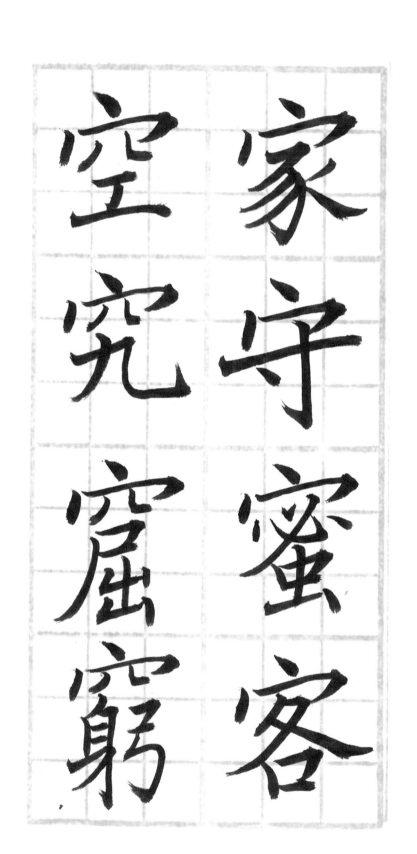

本頁練習目的⋯ 1　宀部　2　穴部

要注意的地方⋯

1　要先審視宀或穴部以下的筆劃，才能決定第一點是否寫在中線、偏左或較高較低的位置

2　宀或穴部的第二筆頂部應略低於第一點的腳部，其勢向左而頓下再回筆

3　宀或穴部的橫筆在行筆時保持幼線而末段略內彎，至末端筆尖停下而筆肚下壓，使筆毫成側鋒，向內擺出成短鈎

4　短鈎末勢向內彎，與其後的筆劃呼應

5　穴部其下的短撇和小曲的腳部應同在一虛擬的橫線上，與其下的橫線平行

延伸練習建議⋯宜、安、容、寄、窄、窩、窺、窰

要注意的地方：1　子部上部所夾出的角度或空間不能過大或過小，其橫筆轉斜筆後逐漸變幼，然後受阻於下一筆

2　子部下半部必須向左伸展，接近鈎部時可略粗，鈎部是緩慢擺出，不需加速

3　興、學等字兩旁為下垂的雙手，字的腰部必須收窄，左右兩豎筆互相對稱成Ｖ形，短橫線間的距離相若

4　左右下垂雙手與夾着部件的中線等距

延伸練習建議：好、教、孕、孟、與、譽、覺、釁

孔　孝　字　孚

興　學　舉　輿

陳用楷書部件字帖

頁十六 …… 子部與下垂雙手部

松枝桶彬
討論詩詞

本頁練習目的：1　木部　2　言部

要注意的地方：

1　居左邊的木部的第一筆橫筆不能高

2　豎筆不宜穿過橫筆的中點，反之應將橫線分割成二比一。豎筆的頭和腳應是字的最高和最低處

3　木部撇筆的起筆稍低於橫豎筆的交點，右小點又再稍低，并與豎筆成60度的交角

4　居左的言部，全部向右對齊，首點宜靠右，又宜與其下的長橫筆分開，隨後各橫筆之距離相若

5　言部的首點應居其下的短橫筆及口部的中線

延伸練習建議：柏、柱、植、樹、話、許、語、讓

要注意的地方：

1 居左邊的手部的第一筆橫筆不宜寫高豎筆不能穿過橫筆的中點，反之應將橫線分割成二比一。豎筆的起筆和鈎應是字的最高和最低處

2 鈎的末勢宜指向剔的起筆處，剔的起筆為筆鋒下截，并不露鋒

3 火部必須先寫左右兩點，撇筆先在兩點中間直下，再繞向左

4

延伸練習建議：打、找、接、提、炒、炸、炬、勞

拉　拍　握　擁

火　燒　螢　燈

陳用楷書部件字帖

頁十八⋯⋯⋯手部與火部

脂　臉　腹　腳
錯　銘　鐵　鑒

本頁練習目的：
1　肉部　2　金部

要注意的地方：

1 肉部居左時寫成月，第一筆撇筆的彎度初緩而後較急，保持一定的粗度，筆尾不要收太尖。

2 肉部為配合右邊的部件定闊窄，但一股較窄

3 居左的金部上邊的捺筆已濃縮為一小點，其下是距離相等的四層：兩橫筆、左右兩點及一剔，左右兩點互相呼應

4 右邊的點其實像一小撇，為呼應下一剔，小撇的末端應指向剔筆的起筆而不是指向豎筆的底端

5 金部如居一字的下部，撇捺應開張，底部橫筆宜稍長

延伸練習建議：肚、肥、胖、勝、錘、銀、鈎、劉

本頁練習目的：1　勿部　2　貝及頁部

要注意的地方：

1　勿部向左下延伸的四筆基本平行，裏面裹夾的三層空間第一、二層厚薄相若而第三層因有鉤而略厚

2　該四筆向左下延伸呈扇形，不可過短或過長，前三筆末端略上抬，以呼應下一筆

3　貝及頁部內的橫筆是短橫筆，起筆宜輕，不可重頓

4　右邊豎筆應長於左邊豎筆，底部橫筆轉撇筆的轉角點應在從左豎筆到右豎筆的三分之二處

5　貝及頁部的最後一點的延長線與前一撇筆的交點，應位於貝部的中線上

延伸練習建議：傷、錫、剔、揚、賄、賬、額、頸

陳用楷書部件字帖

賜　錫　場

貝　物　煩

頭　賴　頭

顏

雲霧露霜

廣廟病疾

本頁練習目的：
1　雨部　　2　广部　　3　疒部

要注意的地方：
1　雨部的第一橫筆較短，多稍偏左，內含四點，需左低右高，與中間豎筆距離相等
2　雨部橫筆與其下小點距離相若，橫筆及鈎與宀的橫鈎寫法相同
3　广及疒部的撇筆，在起筆壓下筆鋒，就要微微向左擺去，不能直下。撇筆尾端宜稍抬高，以呼應下一筆
4　疒部左邊有一點一剔，需分布舒適

延伸練習建議：雷、雯、霑、霖、康、廖、痛、癒

本頁練習目的：

1　舟部　　2　皿部　　3　骨部　　4　耳部

要注意的地方：

6 5 4 3 2 1

1　舟部的第一撇筆是斜下的，第二撇筆開始是向下再轉向左
舟部的橫筆宜稍高，使鈎部內有充足的空間

2　皿部上下兩橫筆要稍遠，不然的話經中間兩豎筆分出來的空間會很狹小

3　皿部中間兩豎筆宜收幼而略對稱，分出的三個空間面積大致相等

4　骨部下面的月部左邊豎筆宜垂直，裏面的短橫筆略高，使鈎佔較多空間

5　骨部下面的月部左邊豎筆宜垂直，裏面的短橫筆略高，使鈎佔較多空間

6　居下的耳部最後一筆為豎筆，而居左的耳部最後一筆為剔，末勢指向右部的起筆

延伸練習建議：航、艇、艦、骸、體、聆、楫、聽

陳用楷書部件字帖　　　　頁二十二……　舟部、皿部、骨部與耳部

船　般　盤　骨

骼　聲　聰　耽

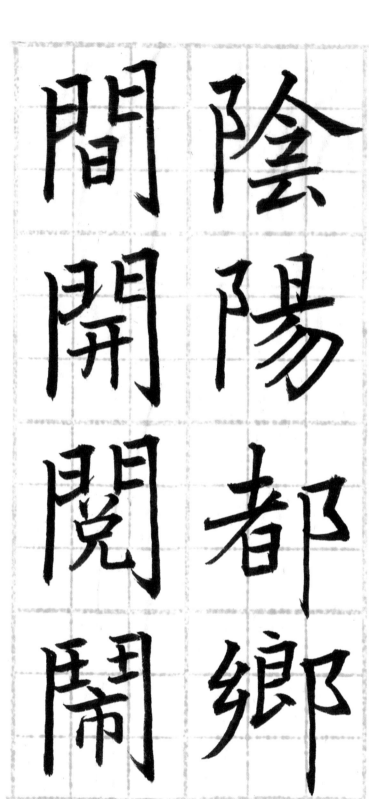

本頁練習目的：
1　阜部　　2　邑部　　3　門部　　4　鬥部

要注意的地方：
1　阜和邑部都有橫置的Ｍ（姑稱為耳朵），注意應先一筆寫完耳朵，才寫豎筆
2　耳朵的陷入點不應靠近豎筆，耳朵內上下兩空間面積應相等，耳朵的末勢宜指向豎筆的起點
3　邑部的耳朵起筆會較低
4　門部字典計為八劃，第一筆是居左的豎筆，第五筆是短的豎筆，之後是橫豎鈎和二短橫筆
5　門部左右的橫筆宜位於三條橫線上，中間的空間不可過窄
6　鬥字字典計為十劃，故鬥部右邊應先寫「王」，再寫豎鈎；，左右的橫筆亦宜位於三條橫線上

延伸練習建議：
陸、降、郭、鄧、間、闖、闕、鬨

要注意的地方：

1　示和衣部作為置左的部首時，第一點都與下一筆稍離，不宜連合，并應和其下的豎筆在同一直線

2　示和衣部作為置左的部首時，點下的橫筆稍斜，撇筆不宜太尖，撇尾稍向上以與隨後的豎筆呼應

3　衣部作為置左的部首時，衣部最後兩筆不要寫成ㄟ形。由於這兩筆佔位較多，前面的直筆稍向左移

4　衣部如置一字之下，其點因字中空間收緊，可與隨後的橫筆相連。

5　衣部如置一字之下，其豎筆之左鈎鈎尾，宜指向隨後一撇的起筆處

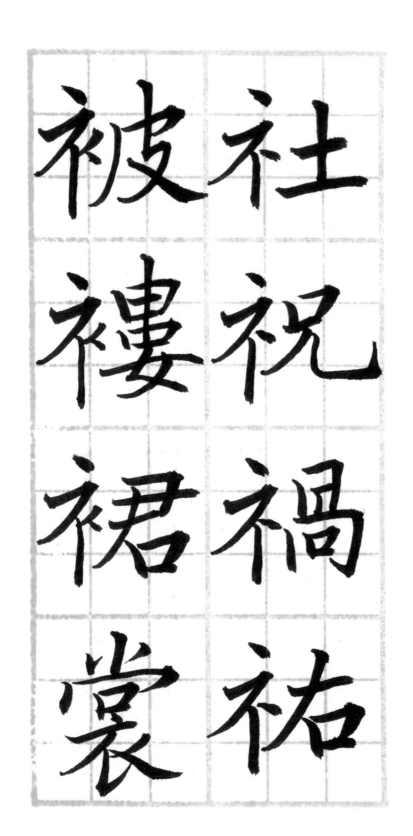

陳用楷書部件字帖　　頁二十四⋯⋯⋯示部與衣部

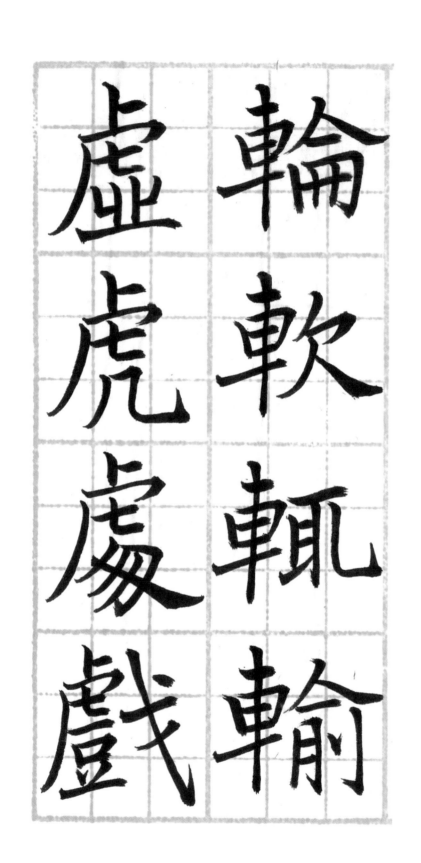

陳用楷書部件字帖　　　頁二十五‧‧‧‧‧‧車部與虍部

本頁練習目的：1　車部　　2　虍部

要注意的地方：

1　車部的五橫筆必須距離相等作為置左的部首，最下的橫筆左邊向左延長

2　虍部右邊的鈎應稍短，以留位置給七部。虍部四橫筆的距離相等，斜度相同

3　虍部左邊的撇筆一開始便以孤線左行，不可有任何垂直向下的部份，否則會將內含部份迫向右邊

4　虍部左邊的撇筆一開始便以孤線左行，不可有任何垂直向下的部份，否則會將內含部份迫向右邊

延伸練習建議：軌、軸、軾、轍、虐、劇、虜、膚

要注意的地方：

1　魚部兩撇筆要平行、田部四空間要勻稱而左右兩豎筆宜成 V 型

2　魚部底下四點等距而應可連成一直線，而此直線與其他橫筆斜度相等，距離與其他橫線相若

3　鹿部的橫線應等距而斜度相同，產生的空間亦應勻稱

4　風部左撇不宜太斜；如果置左或右作部首，內中的虫部兩邊都會觸及內廓，否則不夠位放置

延伸練習建議：穌、鮫、鯨、魯、麋、麟、颱、飆

陳用楷書部件字帖

鯉　鰻　鱗　鰲

塵　麒　鹿　颶　颺

本頁練習目的：

1　酉部　　2　齒部　　3　鬼部

要注意的地方：

1　酉部有兩種寫法，但裡面的橫筆不能省

2　酉部外邊兩豎筆宜垂直，內裡分割後的空間宜勻稱

3　齒部內四個人字大小形狀應相同，所佔位置亦一樣；因筆劃較多，線條不宜粗

4　鬼部的第一筆是斜撇；如作為置左的部首，豎橫鈎的部份橫向伸長而斜橫點的部份宜稍縮入避讓

延伸練習建議：酩、酊、醒、酵、齰、齜、魄、魁

本頁練習目的：
1　石部　　2　尸部　　3　戶部

要注意的地方：
1　石部第一橫筆宜靠內，撇筆稍斜
2　尸部及戶部上下兩橫筆如遇其下較多筆劃則宜收窄
3　尸部及戶部的撇筆會較斜出
4　扁字下部四豎筆宜等距，向下收緊使其延線可會聚於一點

延伸練習建議：砍、硬、砌、確、尼、屏、扇、啟

陳用楷書部件字帖

破　碎　磚　礎

層　屬　扉　翩

狗　猜　狐　獲

逐　豬　貓　貌

本頁練習目的：1　犬部　　2　豕部　　3　豸部

要注意的地方：1
犭部的第二筆起筆稍橫向而即曲向下成一孤線；兩撇筆起始稍靠攏，向左下成發散狀
2 豕部及豸部的撇筆起始亦宜靠攏，向左下成發散狀
3 豕部及豸部中間最長的帶鉤弧線起筆稍橫向而即曲向左行
4 犭部、豕部及豸部的撇筆不宜過長或過短，字帖所示為適當的長度

延伸練習建議：狂、犯、狼、猛、遂、篆、貂、豹

要注意的地方：

1　弓部第一筆斜撇後的三橫劃大概在字的中間，右邊的鈎尾應向內收，以和其左的起筆呼應

2　斤部如置右則宜稍低，平撇與其下的橫筆留適當的空間，最後的豎筆筆尾為字腳最低處

3　弓部作為弟字或費字的一部份，三橫劃的距離很短，第三橫劃右邊稍突出

4　弓部若置左成部首，上面三橫劃宜等距，下面的鈎在弓部的中線上

延伸練習建議：弗、強、弧、彊、新、斬、氣、氛

陳用楷書部件字帖

頁三十⋯⋯⋯弓部、斤部與气部

弦　弛

折　漸　弱　費

氣

氛

楷書結體的法則

想楷書寫得優美，除懂得掌控橫、豎、撇、捺、鈎等用筆外，不能不懂得其結體（或稱結構或架構）的原則，就是將點劃組合成一個美字的方法。其原則有八點：

1. 平均切割　　5. 前呼後應
2. 橫豎平行　　6. 支撐平衡
3. 內緊外寬　　7. 修齊對接
4. V型對稱　　8. 強筆

1.平均切割	正例	田	貝
	反例	田	貝
	原　則		

寫字是以筆劃將空間切割，而空間切割以平均為好。由於範圍內的空間切割得平均，正例的「田」字和「貝」字比反例的好看。

書	千	白	木	時
書	千	白	木	時

如果一字由數部份組成，各部份的空間也要有適當的分配。譬如「時」字由「日」「寺」兩部組成，反例的「時」字「日」部寫寬了，當然不好看。

筆劃分割一個夾角時也要注意平均。比較反例的「木」字就知正例的比較合理，也就好看。注意撇筆和捺筆要在豎橫兩筆交點稍下起筆如正例所示才好。

同樣，反例「白」字的撇和其下的橫劃產生的夾角過窄，就不如正例的「白」字好看。

反例「千」字的一撇太斜，撇尾下產生一個狹小的三角形，就不如正例的「千」舒展。
所以「千」字和「禾」字的首撇都不宜太斜。

正例「書」字橫筆的距離大致相等，切割出的空間會平均，字就好看。所以要注意橫劃的距離。

綠

反例「綠」字繞絲邊第一筆斜筆太短，產生一個過小的空間，「夕」部又過大，都是不好，正例的「綠」字空間平均，就好看得多。

2. 橫筆平行

至

由於一般人用右手持筆，把腕枕在桌上寫字，寫出的橫筆自然左低右高，但斜度宜保持穩定，不能過大或過小，且橫筆除後述特例外，應筆筆平行。正例的「至」字提供一個適當斜度并所有橫筆都平行的例子，反之則有反例的「至」字。

綠　盡

字中有數點如「綠」字或「盡」字等，其小點的聯線也應和其他橫線同一斜度而互相平行。注意反例的「綠」字小點聯線過斜而「盡」字的小點聯線則寫得水平，都不理想。

之	神	也	兄
之	神		兄

橫筆上斜而與其他橫線相平行有兩種例外：「兄」字右下角有直橫鈎筆，該筆橫線部分宜寫成水平。「也」字最底的橫筆亦然。

另外一特例，便是帶撇的橫筆，這裏姑且稱作橫撇筆。橫撇筆的橫筆部份也會較斜，「也」字的第一筆是一個例子。「神」字和「之」字的第二筆也是橫撇筆，這橫撇筆開始的橫筆部份還是比其他橫筆較斜一點好看。就是說，正例的「神」字和「之」字比反例的寫得好看。

3.內緊外寬

為	者	拍	華	業
為	者	拍	華	業

有人稱這原則為「中宮緊湊，外圍寬博」，這裡簡稱為「內緊外寬」，但要外部寬鬆，須有一些筆劃伸長以支撐這空間。正例「業」字其他橫筆內聚，第一橫筆增長，產生內緊外寬的結構，就比反例橫筆長短相若的「業」字好看。比較上下的兩個「華」字，也許就會瞭解內緊外寬的道理。

「拍」字由左右兩半組成。反例的「拍」字，第一橫筆寫得過長，豎筆又從橫筆的中間穿過，橫筆筆尾就會將「白」部撐開，中間就空洞，字就鬆散。所以剔手邊第一橫筆要稍短，豎筆靠右穿過橫筆如正例的「拍」字才好看。

正例的「者」字第一橫筆寫得較低，第一豎筆外段就會較長，加上下半「日」部收窄，中間便顯緊密，字便好看。不依這原則寫成反例「者」字，整體便鬆散了。

比較上下兩個「為」字，會看到正例的中部收緊而反例的較鬆散，當然以正例的較好。

4.V型對稱

花

花

田

田

草

草

再看正例「花」字的「艹」部首，左右兩橫筆內段較短，讓左右兩豎筆可以寫得比較靠近，「艹」的部首便較好看。當然這個字要寫得好看，還要注意下一節討論的原則。

上面「花」字「艹」部首的兩豎筆，除了要比較靠近，還要寫成對稱的「V」型。留意左邊「田」字外圍兩豎筆，有「V」型的對稱，但反例的「田」字左邊豎筆寫得垂直，右邊豎筆太偏斜，當然不好看。

「草」字有「艹」型對稱，反例的「草」字「艹」部右邊的豎筆太斜，「日」部右邊的豎筆又太垂直，字的結構便不好。

「草」字有「艹」的部首和中間的「日」部。正例的「草」字兩部的豎筆都符合「V」型對稱，反例的「草」字「艹」部右邊的豎筆太斜，「日」部右邊的豎筆又太垂直，字的結構便不好。

5.前呼後應

金	衣	寸	大
金	衣	寸　寸	大

筆劃尾後的走向，要與下一筆起筆的位置相呼應。正例「大」字撇筆筆尾的走向，好像就是要往下一捺筆的起端走去，而捺筆的弧度，也是承接撇筆的筆尾而來，好像要寫中間斷開的羅馬字母「a」一樣。反觀反例的「大」字，撇捺都是非常獨立，完全沒有呼應，看來便很生硬。其實正例「大」字橫筆筆尾有小鈎走向撇筆的筆首，也是筆劃呼應的表現，顯出書寫人流暢的筆觸。

鈎筆的走向，也要與下一筆呼應，例子如左邊的「寸」字，鈎筆是朝着點筆的方向。反例另兩個「寸」字的鈎，都不朝點筆方向走，自然生硬乏趣。

正例「衣」字下部的鈎，是呼應着隨後的短撇，與豎筆產生的夾角較大，比較舒展；反例「衣」字的鈎筆和隨後的短撇沒呼應，豎筆和鈎產生的夾角較小，看起來較侷促。

「金」字下部有一左邊的小點和右邊的短撇。短撇走向與最後一橫筆呼應如正例的「金」字，便比在反例沒有呼應的「金」字來得好看。

6. 支撐平衡

立

「立」字的短撇也要和底部的橫筆呼應為好。

貝

當上部由下部承托時，要承托得穩妥。反例兩個「貝」字，負責承托上部的「八」部或失之過左，或失之過右，上邊的「目」部好像要掉下來，不若正例「貝」字兩邊承托得平衡來的穩妥。同理，「頁」字上部也要下部「八」字承托得平穩才好。

頁

行

「行」字其下部有兩豎筆，左邊豎筆頂着兩撇而右邊豎筆頂着兩橫劃。正例「行」字兩豎筆分別頂着撇和橫劃的重心，字就安穩。反例分別有兩個看來不穩妥的「行」字，右邊的「行」字兩豎筆過近，中宮過迫，撇和橫筆都像要向外翻；相反，左邊的「行」字因兩豎筆過遠，撇和橫筆好像都要向內塌，視覺看來結構不平衡，從內外疏密來說，中宮過緊或過疏，都產生毛病。

8. 強筆		精	語	吾	言	7. 修齊對接
		精	語			

當一個字由左右兩半組成的時候，兩半都要將對接邊界修齊。譬如「言」和「吾」兩字獨立出現時結構如上例，當要組合時，「言」字要削齊右邊，「吾」字要削齊左邊，才可組成如正例所示中間緊密的「語」字，否則就好像反例的「語」字，兩邊互相頂撐，中間難以收緊。

「精」字是另一例子，也是左右兩半修齊對接才好。

8. 強筆

強筆必須多佔空間。哪些是強筆呢？鈎、撇、捺和懸針是也。先說鈎。鈎分直鈎、斜鈎和直橫鈎。

兄	也	伐	我	子	乎
	也	伐	我	子	乎

有直鈎的如「乎」字，比較兩個例子就知正例的「乎」字因留有較多空間給強筆而好看些。同理，正例的「子」字橫筆因置上一些，留給鈎筆較多空間，便比反例的「子」字好看。

正例的「我」字說明了，如果字有斜鈎，其他部份必須寫小一點，給斜鈎筆留較多空間，并在右下角稍突出鈎筆；如鈎上有一短撇，該撇宜離鈎部稍遠如正例的「伐」字。

「也」字和「兄」字最後一筆都是直橫鈎筆，它包圍的空間要足夠多。反例的「也」字沒有給直橫鈎筆多一點空間，當然不好。

草	道	超	衣	唐
草	道		衣	唐

如果左邊有撇筆，其他部份要右移使該撇有較多空間。「唐」字是一個例子。反例中的「唐」字便欠開張。

捺筆有斜捺如「衣」字，也有「辵」部如「道」字和「超」字的橫捺，這些捺筆都是強筆，筆尾都要突出一點。為要讓捺尾突出，其他部份當然要寫小一點。但「超」字「走」部的左邊除了寫小一點，捺筆還要拉長，捺尾才能突出。

「道」字還有一點要注意──「辵」部左邊的三曲部份往下行時要稍向右移，看起來好像有點左傾，下面的橫捺有適當的弧度，字才好看。請參照正例的「道」字。

懸針的針尾是強筆，筆尾要佔多點空間，「草」字是一個例子。

中	罪	作
中	罪	作

「中」字中間的「口」部要寫扁并擡高一些；如正例的「中」字，針尾才有多點空間。

同一道理，「罪」字和「作」字最後的豎筆還是拉長一點才好看。

以上是將楷書結體的基本原則逐一討論，其實一個字的結體，常會運用到多個基本原則。舉例說，要寫好「河」字，需要注意(1)三點水間的空間要平均，(2)第三筆剔上時要與橫筆的起首呼應，(3)橫筆尾要伸長使外圍舒展，(4)「口」部的橫筆要與長橫筆平行而三橫筆都要左低右高，(5)強筆直鈎要留多點空間。

河

可見寫好楷書要多方兼顧，以上的原則只是幫助讀者在臨摹字帖時多用腦筋去思考字的結構，使對字形有更深入的瞭解，如果臨習字帖效果未佳，也有一個準則，知道哪裡失誤，可以更快改正；更重要的是，市面上的字帖（或稱書範）非常多，良莠不齊，學書者如具有上述楷書結體的基本認識，自然能挑選一個優良的字帖，以供練習。

陳用楷書部件字帖　　頁四十二……楷書結體的法則

陳用老師示範楷書基本筆法視頻網址

陳用老師示範楷書 1 執筆
http://www.youtube.com/watch?v=XvNsDEFaF6Q

陳用老師示範楷書 2 直筆
http://www.youtube.com/watch?v=FNinR7G7CMQ

陳用老師示範楷書 3 橫筆
http://www.youtube.com/watch?v=PiLLtQws7vl&feature=related

陳用老師示範楷書 4 橫筆轉直筆
http://www.youtube.com/watch?v=dV7eqGKGDTM&feature=related

陳用老師示範楷書 5 直筆轉橫筆
http://www.youtube.com/watch?v=XEgY6nDT8lw

陳用老師示範楷書 6 撇筆
http://www.youtube.com/watch?v=nQ2se0M-iuY

陳用老師示範楷書 7 捺筆
http://www.youtube.com/watch?v=wrGknKU4xDQ

陳用老師示範楷書 8 橫捺筆
www.youtube.com/watch?v=0MAgKxH0U5U&feature=related

陳用老師示範楷書 9 直筆鈎
www.youtube.com/watch?v=1srOFJW0yUo

陳用老師示範楷書 10 橫筆鈎
http://www.youtube.com/watch?v=5OpGB97vSTM

陳用老師示範楷書 11 斜筆鈎
www.youtube.com/watch?v=KkMywgjk8fs&feature=player_detailpage

陳用老師示範楷書 12 寶蓋頭
www.youtube.com/watch?v=FEMrZAZflec

作者簡介

此字帖作者陳用，為香港中文大學理學學士及教育學文學碩士、澳洲昆士蘭科技大學博士，現任中國書協香港分會副主席兼秘書長，《香港書法》季刊編輯委員，香港詩書聯學會前副主席，曾任香港藝術館顧問及香港中文大學藝術系教席多年，香港中文大學及香港教育大學曾主辦其個展。其於學海書樓及聖言書藝社多次主講之書法公開講座，皆無虛席。

陳博士少承庭訓，遍臨各體碑帖，及長則教研書法不輟，并精研文字學，認為書法應不尚矯飾而面目自顯，故作品清秀雅淡而內蘊風骨；亦涉詩聯篆刻之創作，是造詣全面、學養湛深的書法家，有文章十餘篇刊於《香港書法》季刊。

以「陳用」為戶名的臉書，登有陳博士各體書法作品、并有參加他書法研習小組的方法。

陳用楷書部件字帖

作　　者：陳　用
責任編輯：黎漢傑　黃晚鳳
設計排版：多　馬
法律顧問：陳煦堂 律師

出　　版：初文出版社有限公司
　　　　　電郵：manuscriptpublish@gmail.com

印　　刷：陽光印刷製本廠

發　　行：香港聯合書刊物流有限公司
　　　　　香港新界荃灣德士古道 220-248 號
　　　　　荃灣工業中心 16 樓
　　　　　電話 (852) 2150-2100　傳真 (852) 2407-3062

臺灣總經銷：貿騰發賣股份有限公司
　　　　　電話：886-2-82275988　傳真：886-2-82275989
　　　　　網址：www.namode.com

新加坡總經銷：新文潮出版社私人有限公司
　　　　　地址：71 Geylang Lorong 23, WPS618 (Level 6), Singapore 388386
　　　　　電話：(+65) 8896 1946　電郵：contact@trendlitstore.com

版　　次：2022 年 9 月初版
國際書號：978-988-76544-0-7
定　　價：港幣 68 元　新臺幣 230 元

Published and printed in Hong Kong

香港藝術發展局全力支持藝術表達自由，
本計劃內容並不反映本局意見。